粉　彩　畫

Mercedes Braunstein　著

陳淑華　譯

粉彩畫

目　　錄

粉彩畫初探

不論是軟質或硬質，粉彩筆都是呈長條形或像鉛筆一樣的造形。它既可以作為素描的工具，也可以直接用來創作，而且從柔軟的線條到豐富的肌理效果都可以作得出來。

在開始學習畫粉彩畫之前，最好能夠先從作畫時所需要的一些基本工具開始認識，而這些工具並不僅止於一根根的粉彩筆而已。本書將介紹粉彩畫所需要的作畫技巧，

以及在用色過程中最主要的困難……等問題。我們將特別著重於粉彩筆的正確拿法，並為你介紹一些原則和建議，好讓你學習一些目前所欠缺的粉彩畫知識。

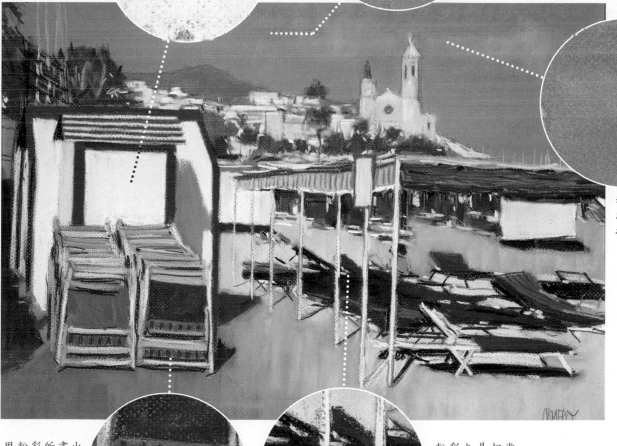

如果拿白色粉彩筆畫在有顏色的紙張上面，所能製造的效果相當的特殊。

漸層技法是粉彩畫中最基本的技法之一。

在這一件作品中應用了許多種粉彩畫特有的技法。

粉彩顏料也可以應用薄塗的技法。

用粉彩所畫出來的線條可以再壓擦或是柔化，但是你也可以試著直接保留它原有的效果。

粉彩也是相當具有覆蓋力的。

1

基本材料

首先，概略地介紹不同質地的粉彩顏料，以及它可以應用的基底材（通常我們會應用紙張）。另外，還需要一些其他相關的工具。

紙張

粉彩有屬於粉彩的專用紙張，它的表面必須有一點兒粗糙，以便讓色粉附著在上面。然而，你還是可以使用其他的基底材，像是水彩紙、卡紙或是絲之類的來畫粉彩，只要它們的表面不是很平滑就可以了。必須選擇磅數足夠的紙（至少必須每公尺見方重達 160 公克），目的是避免在上色的過程中產生皺摺。對於剛開始入門的你，我們建議使用白色的紙或是草圖紙即可，以後再學習使用有色的紙張來畫粉彩。

粉彩

粉彩多半呈棒狀，而且是圓柱形或方柱形，或者是鉛筆造形的。通常比較硬的粉彩筆都呈長方柱形和鉛筆形（對於避免弄髒是很有用的）。我們也需了解如何分辨乾性粉彩筆，以及用油性的媒介劑（蜜蠟或是油料）混合色粉製成的油性粉彩之間的差異。

初學者所適用的尺寸

你可以使用各種尺寸的紙張，這些紙張可能是以單張（最常見的是所謂的標準開大小，也就是 50×65 公分）或是整本像筆記本（大小從 12×16 公分到 46×55 公分都有）一樣的形式販售。剛開始時，你可以選擇像 32×41 公分大小的圖畫本，或是將一張標準開切割成兩張來使用。

素描的工具

通常，我們會使用硬質粉彩或粉彩鉛筆來畫草圖，但是最好能夠同時準備好一枝鉛筆，或是一枝沾水筆備用，因為可以用它們先在草稿紙上作線條練習。

畫板

如果你想要在紙張上面作畫，就必須準備一張硬的卡紙、一塊木板或是纖維板來作為畫板以便固定紙張。這個畫板最好每邊能夠比你所用的圖畫紙還要大出 5 公分以上，而且表面要平滑。

固定劑

由於粉彩作品格外地脆弱，因此在保存上也特別的困難，所以需要應用固定劑來將粉彩顏料固著在它的基底材上面。建議使用容量至少在 200 公克以上的噴霧式固定劑。這種固定劑也可以應用在以鉛筆和炭筆所完成的作品上。

輔助工具

在你作畫中的某些程序裡，你將會發現有些工具是不可或缺的，一塊足夠柔軟讓我們可以揉捏塑造的橡皮擦（軟橡皮），一把可以將畫紙切割成你所需大小的美工刀，以及一個可以用來保存作品的厚紙板資料夾。此外，還應該準備描圖紙，它的作用是將作品夾入其中，如此才能給作品較好的保護。

整盒的粉彩顏料

我們可以找到單枝或者是整盒販賣的粉彩，整盒的粉彩顏料有 12 色、24 色、50 色，甚至更多。如果你是單枝購買的話，就必須自行準備一個盒子，以便將粉彩筆妥善保存。必須注意的是，不要讓一個顏色和另外一個顏色相互碰觸。化學泡綿是最常用來保存粉彩筆時使用的，還有為粉彩筆量身定做的泡綿，這種泡綿擁有凹槽，可以將每一個顏料分隔開來，並且可以減少堆疊時造成的傷害。

海　綿

你最好能夠準備各種大小的海綿。有許多海綿的替代品也可以使用，例如紙筆、各種造形的畫筆、抹布、棉花球以及棉花棒……等等。

畫　架

畫架是很便利的作畫工具，它可以讓畫板保持在直立的狀態下，也可以適用於各種尺寸大小的作品。有些畫架是特別為戶外寫生所設計的，它們可以摺疊，因此攜帶起來也就顯得方便許多。

如何開始畫粉彩畫

在一般的美術社裡，就可以找到各種色調，且令你印象深刻的粉彩顏料，但是剛開始練習時，選擇一小部分的顏色就可以了。

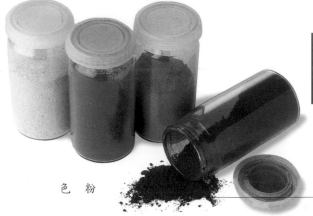

色 粉

粉彩顏料的成分

粉彩顏料的名稱是來自於用來製造條狀或塊狀的色彩原料。它的成分是由賦予它顏色的色粉以及用來將這些色粉結合在一起的阿拉伯膠所組成的，至於一些較明亮的顏色還摻有白色的石灰粉。所謂軟質粉彩的主要成分幾乎只有色粉，膠的含量非常少，因此特別的脆弱。相反地，硬質粉彩就含有比較多的膠，而且經過些微的加熱，就變得更堅硬了。

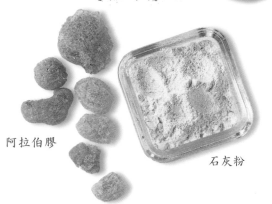

阿拉伯膠

石灰粉

軟質粉彩和中軟質粉彩

軟質粉彩的顏色選擇非常多，但是它們也都特別的脆弱，因此，對於剛開始學習的你，我們建議先從中軟質粉彩開始著手，因為它們比較不容易斷裂或者粉碎。並且我們建議你還可以選擇一部分的硬質粉彩，目的在於讓你對於它們的效果進行比較，並且能夠習慣它們的使用方式。

亮黃色

白 色　　檸檬黃

粉彩鉛筆

粉彩鉛筆比起一般的彩色鉛筆要來得粗厚些。它的筆芯是硬質粉彩條，我們可以把它削尖以便於畫比較纖細的線條，雖然用其他的粉彩也可以，但效果較難掌握，尤其是對於還不算熟練的你而言。粉彩鉛筆也可以用來豐富你所能應用的色彩。

硬質粉彩

通常外形呈長方條形狀的粉彩都是硬質粉彩，就像是一般的粉筆一樣，它們都不像軟質粉彩那麼脆弱。正因為這個原因，它們比較適合用於作筆觸的效果，因此畫草圖時多半會使用硬質粉彩。所以最好能夠在軟質粉彩中，另外加入一些硬質粉彩，像是白色、深咖啡色、土黃色、藍色……等等。

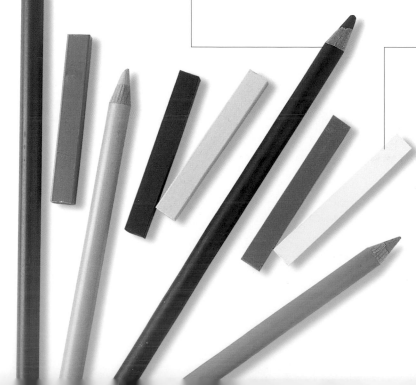

建議選擇的色彩

對於剛接觸粉彩的你，我們建議先選十五個顏色：白色、檸檬黃、亮黃色、橙色、朱砂紅、胭脂紅、土黃、焦黃、焦褐、鈷藍、深色群青、亮的永久綠、翡翠綠、灰色和黑色。

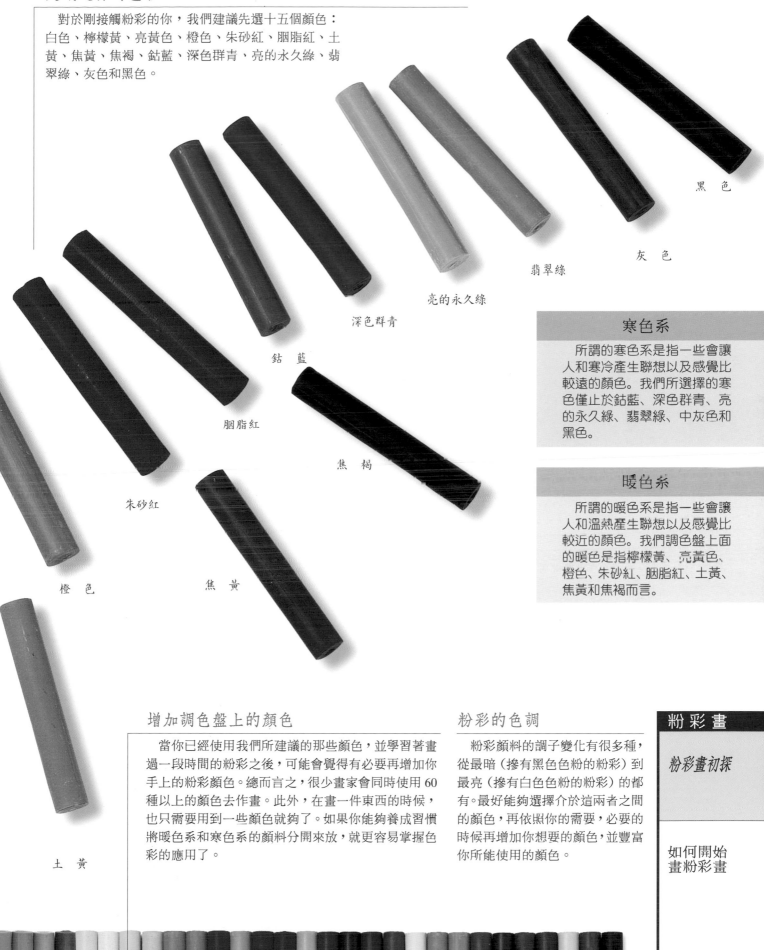

黑色

灰色

翡翠綠

亮的永久綠

深色群青

鈷藍

胭脂紅

焦褐

朱砂紅

焦黃

橙色

土黃

寒色系

所謂的寒色系是指一些會讓人和寒冷產生聯想以及感覺比較遠的顏色。我們所選擇的寒色僅止於鈷藍、深色群青、亮的永久綠、翡翠綠、中灰色和黑色。

暖色系

所謂的暖色系是指一些會讓人和溫熱產生聯想以及感覺比較近的顏色。我們調色盤上面的暖色是指檸檬黃、亮黃色、橙色、朱砂紅、胭脂紅、土黃、焦黃和焦褐而言。

增加調色盤上的顏色

當你已經使用我們所建議的那些顏色，並學習著畫過一段時間的粉彩之後，可能會覺得有必要再增加你手上的粉彩顏色。總而言之，很少畫家會同時使用 60 種以上的顏色去作畫。此外，在畫一件東西的時候，也只需要用到一些顏色就夠了。如果你能夠養成習慣將暖色系和寒色系的顏料分開來放，就更容易掌握色彩的應用了。

粉彩的色調

粉彩顏料的調子變化有很多種，從最暗（摻有黑色色粉的粉彩）到最亮（摻有白色色粉的粉彩）的都有。最好能夠選擇介於這兩者之間的顏色，再依照你的需要，必要的時候再增加你想要的顏色，並豐富你所能使用的顏色。

粉彩畫

粉彩畫初探

如何開始
畫粉彩畫

拿粉彩筆的方法

粉彩是一種很脆弱，而且也很容易碎的材料，因此在使用時一定要特別小心。以下我們將說明應該如何使用這種顏料來作畫。然後再看看，介於兩次作畫程序之間以及畫作完成之後，又該如何妥善保存。

粉彩本身是很脆弱的。

如何保護棒狀粉彩筆

棒狀粉彩筆只要稍微一碰撞就很容易斷裂，即使是鉛筆形狀的粉彩，表面上看來似乎比較不容易斷，但實際上只要看筆芯就不難知道它也很脆弱。因此，應該準備特別的盒子來裝這些粉彩筆。尤其是棒狀粉彩筆，通常在盒子內還會再加海綿，一方面可以用來隔絕每一個顏色，避免顏色相互碰觸，二方面增加防震的功能。

當使用完粉彩顏料時，請將它們放回盒子中。

將正在使用的三到四支粉彩筆握在手中。

粉彩的揮發性

乾性粉彩只含有極少量的膠質，因此很容易弄髒，只需要輕輕地在棒狀的粉彩筆上面吹一下，或是用手指頭的尖端輕輕地擦過，上面的粉末就會掉下。為了避免將粉彩畫作弄髒，因此在作畫過程中，最好記得每間隔一點時間，就把粉彩畫拿起來抖動一下，將上面多餘的粉末去除掉。

可視需要將粉彩筆上的標籤紙分段撕掉，也可以一次將整張標籤紙撕下來。

粉彩畫

粉彩畫初探

拿粉彩筆的方法

棒狀粉彩筆的準備工作

一般的軟質粉彩是如此的脆弱，以致於有許多畫粉彩的人在使用這些粉彩之前，都會習慣將它們先折成兩半，這樣一來比較不容易斷。用來包裹軟質粉彩和中軟質粉彩的標籤紙，它的好處在於可以讓握著粉彩的手指頭比較不容易弄髒，但是相對的，在畫線條的時候就顯得有點礙手了。因此，可以視個人的需要再決定是否將它撕掉。

建議將軟質粉彩折成兩半，這樣一來可以改善它原本極為脆弱的特性。此外，這樣做的另一個好處是，可以有比較尖銳的邊，以便於你畫線條的時候使用。

粉彩作品的保存

粉彩很容易掉色，只要用手指頭從顏色的表面擦過，就足以擦掉一部分的顏色。因此，為避免弄髒粉彩作品，必須學習如何保存它。除了噴上固定劑作為保護，也可以把作品夾在描圖紙中間再放入資料夾裡。但是如果想要保存得長久，就必須要有正確的裱框方式來加以保護了。

如果想要長久保存一張以粉彩所畫成的素描作品，最好用框將它裱起來。

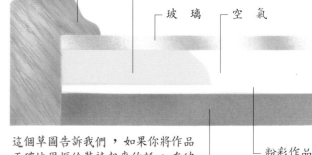

保存粉彩作品的方法是先將它放在兩層描圖紙的中間，再放入資料夾中，然而這也只是暫時性的保存方式而已。

這個草圖告訴我們，如果你將作品正確地用框給裝裱起來的話，在玻璃和它所保護的粉彩作品之間，應當保有一定的距離。

固定劑的使用

粉彩作品噴上固定劑的目的在於保護顏料，並且幫助顏料能夠真正地附著在紙面上。噴膠時最好和畫面保持約 15 公分的距離，並且用手指壓噴膠罐上面的噴頭，以圓形或 Z 字形的方式噴，才能夠將膠噴得比較均勻。噴的動作最好要快一點，一般來說噴一層就夠了，並且要避免在某一個地方噴過多的噴膠，因為這會造成顏色變色的問題。

繪畫小常識

保持棒狀粉彩的乾淨

如果讓兩根棒狀粉彩相互碰觸，它們彼此的顏色會相互附著。如果你拿一根已經沾上別的顏色的粉彩去作畫時，畫出來的顏色自然也就不會乾淨了。因此，保持粉彩筆的乾淨，你的手上必須有一塊專門用來清理粉彩的抹布。

想要清理一支粉彩筆的話，只要用棉質的抹布將整根粉彩筆輕輕擦拭即可。

保持你的雙手的清潔

由於我們的手時常會有濕氣，因此很容易沾黏粉彩。光是用吹的方式，並無法將手上所沾黏的粉彩吹掉。既然雙手是用來畫粉彩的主要工具，那就必須隨時保持它們的清潔。可以準備一塊乾淨的棉質抹布來擦手，如果這樣還不夠，那麼就用肥皂將手洗乾淨再擦乾即可。

當你從一個顏色的粉彩筆改換成另外一個顏色時，就應該用棉質的抹布將附著在手指上面的顏料都擦拭乾淨。

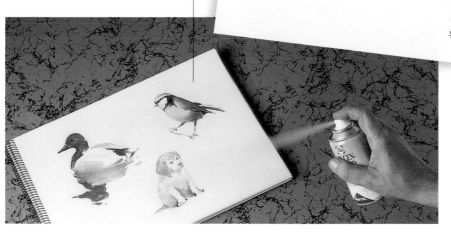

噴上噴膠的時候，最好和畫面之間保持大約 15 公分的距離。

線　條

不論是上色或是畫線條，你都可以使用粉彩任何一個部位去畫。如果你所用的是鉛筆狀的粉彩，那當然只有筆芯的部分可以使用，但如果是棒狀粉彩筆，還可以利用作畫時所使用的力道大小，這樣一來所獲得的效果就會變得很多樣化了。

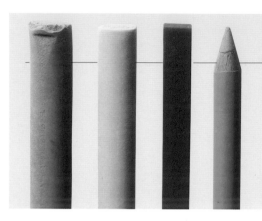

硬質或軟質粉彩

根據你個人需要的不同，去選擇最適用的粉彩。所謂的軟質粉彩和中軟質粉彩，比較適合於大面積著色時使用。硬質粉彩比較不適合上色，因此也較適合在經常需要修改的草圖上使用。至於鉛筆狀的粉彩或是硬質粉彩的邊，在畫一些比較細的線條或是刻畫細節時都蠻適合的。

線條的粗細

線條的粗細和粉彩與畫紙接觸面的大小相同，而這一點則取決於我們的握筆方式以及畫線條的方法。

線條的細膩度

當你畫一條線時，所想要表現的效果到底是什麼呢？通常，線條是用來表現一個東西的輪廓。在整個畫線條的過程中，最好能夠時時注意線條的方向性。此外，還得想到我們所畫的線條有些部分可以比較細膩，有些地方的線條也可以比較密一點。

畫家們所畫的素描裡的線條都是綜合性的，即線條本身有直的地方也有彎曲的部分，如此一來才能表現描繪對象的輪廓。

想要描繪細節時，用三根手指握住粉彩筆的末端，並將未使用的部分擺在手的中間。

如何拿粉彩筆

拿粉彩筆的方式有很多種，依據想要畫的線條效果而有所不同，你可以整根的拿，也可以只拿一小段。拿的時候主要用到的三根手指是大拇指、食指和中指。我們可以用拿粉筆在黑板上寫字的方式拿粉彩，也可以把它直接夾在大拇指和食指之間，而這種拿法其實也是很舒服、便利的拿法。

輕描或重繪的線條

視你將粉彩畫在紙上時所用力道的大小而定，你可以畫出比較輕（用力很輕）或者很重、比較粗且色彩比較飽和的線條（用力很重時）。

濃或淡的線條

就像用鉛筆或炭筆畫畫一樣，你也可以應用粉彩去畫一條很濃或很淡的線條。一個用很有自信的筆法所畫出來的濃線條，給人的感覺是活潑有力的。至於比較淡又比較短的線條，則可以在畫輪廓線時使用，因為它比較容易擦掉。

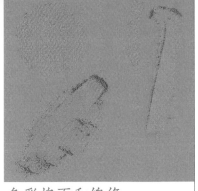

色彩塊面和線條

用棒狀粉彩可以畫出各式各樣的效果，所謂的線條特色在於具有方向性，而色彩塊面則是由某一個顏色所填滿的塊面。

繪畫小常識

如何將紙張固定在畫板上面

如果想要有一個比較好的作畫條件，可以借助圖釘或是夾子將畫紙固定在畫板上面。假如畫作的尺寸很小，只需要固定圖畫紙上端的兩邊即可。相反地，比較大張的圖畫紙就必須固定住它的四個角落，更保險的做法是，用紙膠帶把紙張的四個邊黏起來，畫完了之後再小心地拆掉紙膠帶即可。

紙膠帶 ———

圖　釘 ———

夾　子 ———

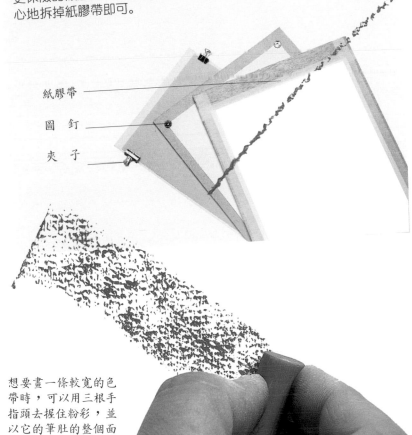

想要畫長線條時，最好能用像在捏東西的方式去握筆，就像右圖所示，放在拇指和食指之間。

想要畫一條較寬的色帶時，可以用三根手指頭去握住粉彩，並以它的筆肚的整個面去畫。

畫板的位置

如果你想要有一個便利的作畫環境，就必須將你的畫板擺放在正確的位置上。假如畫板的尺寸比較小，可以直接用一本書之類的東西，讓它斜靠地擺在桌面上或是靠在一個架子上。如果你是坐著，也可以將它直接斜靠在你的膝蓋上來畫。假如你的作畫姿勢並不固定，那麼必須記得用一隻手自始至終握著畫板，甚至乾脆使用畫架來支撐。

9

紙張的選擇

a 和 b：包裝紙，黃色和棕色的。
c：一般的紙，可以用來畫草圖。
d：白紙，它均勻的表面也可以用來畫粉彩。
e：白紙，表面有明顯的起伏，可以用來畫粉彩。
f 和 g：水彩紙，表面紋理和磅數不盡相同的水彩紙。
h：卡紙。
i：打過底的畫布。

你必須學習認識每一種紙張的特性。畫粉彩的紙張必須具備能夠讓粉彩附著在上面的特性，而且紙張表面的顏料還不會很快就飽和了。在選用一張紙之前，必須先明確地考量這張紙的顏色和它的紋理是符合你所需要的效果。

附著性

適合用來表現粉彩技法的基底材，必須是能夠讓粉彩的粉末可以穩固地附著的，也就是說它必須有良好的附著性。除了專為粉彩畫所製造的粉彩紙外，還有許多的基底材也都可以將顏色穩固地吸附住。

對於一個初學粉彩的人而言，可以先用草圖紙或是包裝紙來練習。然後再學著使用白色的粉彩紙來畫，以便能夠比較兩者之間在特性上的差異。此外，能試著用各式各樣的基底材來畫粉彩則是一件相當有趣的事情。唯一必須注意到的重點是，當你所使用的是紙張、卡紙、木塊或畫布之類的東西時，其表面不能夠太平滑。

紙張的飽和

當你在一個顏色上面再畫上另外一個顏色，如果加到一定的厚度時，紙張就不再能夠附著多出來的粉彩顏料了，也就是說紙張已經達到它的飽和度了。

粉彩畫

粉彩畫初探

紙張的選擇

10

一旦飽和了之後，紙張便不再能夠附著粉彩了。

紙張的顏色

如果你運用粉彩本身的「覆蓋力」，也就是說以很明確的線條或用很厚實的塗法時，你就可能將顏料底下的紙完全覆蓋住。相反地，如果你只是用粉彩筆輕輕地畫，顏色底下的紙張就會透出來，這時候紙張的顏色就會成為作品的一部分，而它的重要性也就相對地提高了。通常，我們會建議你先從白色紙張的使用開始入門，然後再慢慢地學習選擇一些特殊顏色的紙，來搭配你所想要的特殊效果。

有很多各式各樣的紙都可以用來畫粉彩。

一層厚厚的粉彩顏料可以將紙張上面的所有紋路都覆蓋住。

粉彩的侷限性

粉彩這種乾性的顏料，在使用上必須配合紙張，而紙張本身又有屬於它自己的附著性和飽和度，這些條件使得整個作畫過程呈現一定的困難度。記得一定要考慮到你所使用基底材的附著性，並且盡量避免達到它的飽和點。

肌　理

一張紙的表面可以是平滑，也可以是粗糙的。依照不同的情況，特別為粉彩所製造的粉彩紙就有不同的肌理變化，但是它們的肌理通常還算是相當有規律的。當你用粉彩輕輕地在它們的表面上畫線條時，紙張的肌理就會顯現出來，這是作畫過程必須考量的重點之一。然而，你還是可以試著去改變紙張的這種特性，例如，可以將它裱褙在一個比較粗糙的板子上。當你的經驗愈來愈豐富的時候，這一類的「小技巧」就變得相當管用了。

薄薄的上色方式，可以讓紙張上的紋路細節顯露出來，相反地，比較密集的厚塗則覆蓋力較強。

像這種紋路的紙張（上圖），當你將它直放或橫放時，產生的效果並不一樣。

選擇一個顏色

你必須學習在各種顏色的紙張中，分辨每一個顏色的特性。無論是黃色、橙色、紅色、綠色或藍色，每一個色系裡，都有一系列色彩變化相當微妙的色紙。紙張顏色對於整件作品最後完成的效果具有直接的影響。

固定劑的使用

固定劑可以增加紙張的附著性，當紙張上的粉彩顏料已達到飽和，如果還想在某一個地方繼續加上新的顏色，固定劑便派上用場了。當噴上的那一層固定劑完全乾了後，就可以繼續在上面加色了。

11

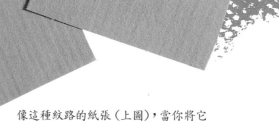

基本技法

在粉彩畫的整個繪製過程中,經常會用到點、線、面的畫法。此外,還可以加上暈擦、壓揉,以及漸層的畫法。

粉彩的定位

粉彩可以透過點、線、陰影,或是藉由相互交叉的線條所製造出來的調子……等,去營造出傳統的素描效果。但是由於可以直接上色的關係,因此粉彩也可以視為一般彩色繪畫的替代品。粉彩畫所運用基本技法的特色,在於如何利用粉彩堆疊上色所得到的結果。

線條和交叉網絡

線條是用來表現輪廓的方式之一,但是如果我們連續描繪一些相互平行的線條時,就可以製造出一整個色彩塊面。並列或相互交疊的線條就會形成網狀的調子效果。

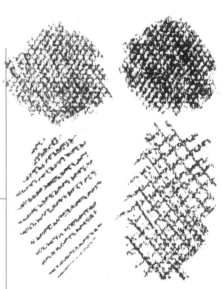

調 子

上色時粉彩份量的多或寡,所製造出來的調子也就不太一樣。如果我們拿粉彩用力去畫,或是拿它反覆地畫線條,好讓所畫出來的交叉網絡變得比較厚實時,調子就會比較深。相反地,如果想要畫出比較淡的調子,只需要拿著粉彩輕輕地上色,或是放寬線條的間距即可。

如果我們將同一個顏色所畫出來的線條並置或是交叉重疊,所產生的效果也會截然不同。

不論是點或是線條,單獨的一個都和將它們以群聚的方式擺在一起時效果不一樣。

用不同的力道作畫,所製造出來的效果也就不一樣。

用並置的斜線所畫出來的調子,當線條愈多密度愈高時,調子也就愈深。

調子的調和變化

將相互平行並置或是交叉重疊的線條,依照上色時色粉份量的多寡依序排列,就會得到一系列的調和色。當線條愈多,所製造出來的交叉網絡也就愈密集,所畫出來的調子也就愈深。

用交叉的斜線所畫出來的調子,當線條愈多密度愈高時,調子也就愈深。

用塊面的方式上色,所畫出來的調子效果與交叉的斜線相同。

漸層色調

關於以粉彩所畫出來線條的漸層，是透過慢慢改變作畫時所使用力道大小的結果。在實際操作時所需掌握的重點是，別讓整體的漸層色調變化裡，出現任何突兀的調子。

利用一般的上色方式，逐漸改變所用的力道大小，就可以製造出來的漸層效果。

利用力道的大小不同來畫線條，所製造出來的漸層效果。

暈擦

粉彩本身具備柔軟和揮發性的特性，使得我們可以輕易地修改或者將色調暈擦到幾乎看不見為止。如果想要使粉彩的色調柔和化，方法非常簡單，只需要用手指頭、海綿、畫筆……等暈擦的工具，輕輕擦過粉彩的表面即可。不論是線條或是色彩塊面都可以將它的色調暈擦成你想要的效果，因此，暈擦可以算得上是製造調子變化的好方法。用來暈擦的工具和色彩融合所使用的工具相同。其中以扇形筆、棉質抹布或是天然海綿（必須是乾燥而且乾淨的！）所製造出來的效果最為柔和。用海綿的話，粉彩的顏色比較容易掉，但是剩餘還附著在紙上的顏色則比用扇形筆或是棉質抹布時所留下來的顏色還要牢固。如果你用的是手指頭，顏色留下來的會比較少，而且手上的濕氣與油質，會讓顏色的粉末有沾黏在紙上的傾向。

色彩融合

所謂的色彩融合是指利用手指頭或是一塊海綿，將兩個並置的顏色很微妙地混合在一起的效果。色彩融合和暈擦的不同點是它並不會擴大色彩的塊面，也不會將色塊的外輪廓線模糊化。

想要製造兩個顏色之間的漸進色彩時，就必須用手指在兩者之間來回壓擦，直到混出漸進色為止。

暈擦與色彩融合的漸層

暈擦和色彩融合都可以製造出漸層的效果。所謂暈擦是指透過將顏料層厚度慢慢降低的方式，將不同的明暗調子之間明顯的對比消弭掉。至於在色彩融合技法裡，粉彩的厚度和密度始終不變，只是透過混色成分的改變，去製造調子的漸層變化而已。

上色和留白

如果我們是用很輕的方式去畫粉彩，那麼就可以輕易地做任何的修改。但如果所畫的線條或色塊比較重，就很難完全將它們擦掉。不論是哪一種情況，最好避免一再修改。因此，如果能夠在畫面畫上任何東西之前，就能夠事先做好保護措施，對之後的上色是很有幫助的，而這種措施我們稱之為留白。

橡皮擦在修改畫面的時候是不可或缺的工具。

我們可以將軟橡皮擦揉成任何想要的形狀。首先，必須先切割一小塊下來。

然後再揉成我們所需要的形狀。

我們可以將粉彩擦掉嗎

如果你只是想要擦掉一個輕描的線條，只需要使用棉質的抹布輕輕擦過，即可將線條上的顏料帶走 (a)。假使擦過之後還殘留一些痕跡，那麼就再用軟橡皮擦將它擦掉 (b)。相對地，如果你想要擦掉的是顏色很重的線條，那就沒有辦法將它完全擦乾淨了 (c)。即便是用橡皮擦很用力來回地擦（注意不要將紙擦皺或是起毛），結果還是一樣會留下一些痕跡 (d)。

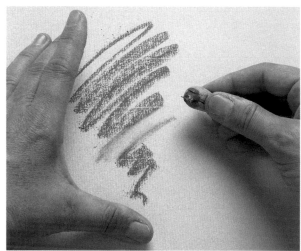

用張開的手把紙壓住，再擦掉想要擦掉的地方，因為用手將紙壓住可以避免擦的時候使紙張變皺。軟橡皮擦的成分可以輕易地將粉彩的粉末給黏起來。

一個很有創意的作法

當你所畫的顏色愈來愈厚，就愈難在上面做任何的修改。如果你沒有準備軟橡皮擦，也可以用土司麵包中間的白麵包所揉成的麵包團來替代。使用時只要輕輕地在表面上擦拭即可，而且一旦用髒了，就可以直接將它丟到垃圾筒了。

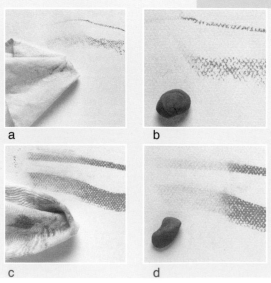

a

b

c

d

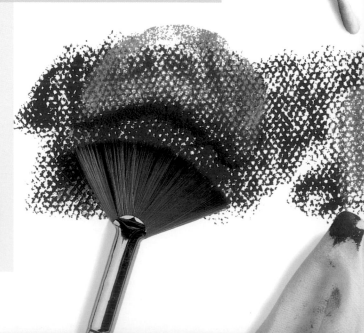

厚的顏料層

假如想要修改一個已經畫得很重的地方，可以盡可能地將它擦掉，但是仍然會殘留一些痕跡。這時候，就可以試著在殘留的痕跡上面噴上一些噴膠(固定劑)，如此一來，後來再畫上去的顏料的附著性便可獲得改善。另外，如果想要直接用厚塗的方法，加以覆蓋這個畫得很重的顏料層，就會把顏色弄得很髒。所以先在這個想要修改的顏料層上面噴上一層噴膠，幾分鐘後便可以在其上覆蓋另一個顏色，而且不致於將顏色弄髒。

試著用一般的橡皮擦去擦拭；但仍會殘存顏料的痕跡。

繪畫小常識

留白

在粉彩的繪畫技法裡，留白的做法是經常被使用的，因為它既可以避免不必要的色彩混色，又不會讓紙張上的顏料很快達到飽和。留白通常都是在畫線條或是上色之前就先做好處理。有許多種方法可以保護基底材的局部，避免讓它被畫上不需要的線條或色彩。你可以小心翼翼地將這一個部分框起來，也可以用紙片或是紙膠帶先把它覆蓋住。不論哪一種方法，最重要的是要小心操作。

紙片是用來留白的工具之一。像上圖所舉例的圓形，它可以覆蓋一些細部。此外，也可以被修成一個適當的外框大小，以便框住畫作的四邊。

用紙膠帶可以做長方形的留白，也可以用來框住你的作畫範圍。要特別留意撕掉時不要傷到畫紙。

準確的用色

在作畫的每一個步驟裡，選擇正確的用色是相當重要的。因為每次修改掉一個錯誤的用色，都會使你作品的成功率降低，所以小心用色避免不必要的修改方為上策。

用暈擦的方式上色

粉彩最主要的特色在於它很容易就可以被暈擦開來。用一塊棉質抹布或是其他工具去擦粉彩顏料，就可以把它推展開來，它的輪廓會慢慢地變模糊。每一個暈擦的方式所獲得的結果並不相同，它們都可以在上色時使用，也可以製造調子的變化。

厚塗的粉彩非但不透明而且覆蓋力強，可以將紙張的顏色完全覆蓋住。

粉彩的不透明度

粉彩是一種不透明的材質。如果把它畫得很厚，就可以將紙張的每一個部分完全覆蓋住。如果想要修改一個輕描的地方，甚至有時候畫得還有點重的部分，你就可以在上面再覆蓋上一層更不透明的顏料層。

除了現成的粉彩顏料所提供多樣化的選擇外，在創作的過程中也可以利用混色的方式，創造出更豐富的色彩。粉彩畫家會考慮使用色彩對比非常強烈的顏色來創作，但也會使用色調變化極為微妙的顏色來表達作品。

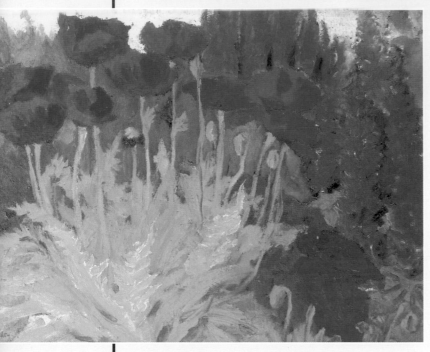

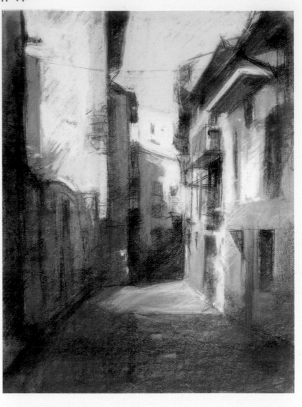

有某一些粉彩作品的用色簡直就像煙火般的光彩耀眼。在這幅作品裡，你可以看到當畫家運用幾乎都是純色的顏料去作畫時，所呈現出來那種不可思議的力量。艾密·諾爾得 (Emil Nolde)，碩大的罌粟花 (Grandes amapolas)。

在這裡畫家利用並列的線條去製造這幅街景的透視感。米奎爾·費倫 (Miquel Ferrón)，無題。

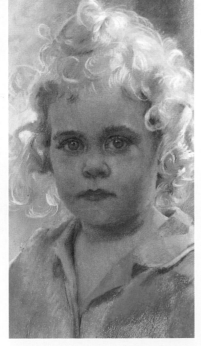

這幅粉彩作品將畫家的創造力表露無遺。卡洛斯·阿羅諾梭·阿傑尼亞 (Carlos Alonso Eugenia)，無題。

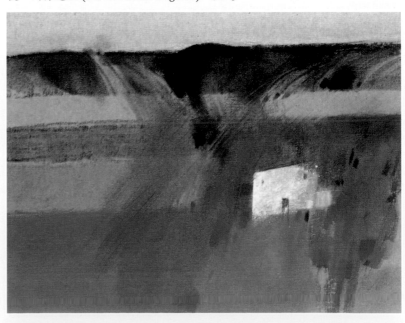

將粉彩透過各種對比的手法，從對比最強到變化最微妙，也可以畫出相當出色的肖像作品。鮑伯·葛拉漢 (Bob Graham)，人像。

色 彩

色彩賦予每一個東西、人像和風景生命。如果想要成功地混色,就必須要對相關的色彩理論有一些基本的認識。像粉彩這種由相當豐富的色粉所製成的顏料,就更值得在這方面下工夫研究了。

粉彩的三原色分別是亮黃色、胭脂紅和鈷藍。

根據理論而言,只要用粉彩的三原色相互調和就可以調出無限的色彩來。假如我們拿亮黃色、胭脂紅和鈷藍三種顏色作為基礎色,就可以調出綠色、紅色、深藍色、橙色、深紅色、黃綠色、藍綠色、紫色、藍紫色,以及其他許多種顏色。但是,我們將在以下的章節中看到,粉彩本身的混色效果實際上並不那麼令人滿意。因為粉彩是一種乾性顏料,這使得它的混色效果有所侷限。在選用粉彩之前,最好能夠先了解到粉彩到底能夠帶來什麼樣的效果再說。雖然市面上所販售的粉彩顏料就能夠提供你必要的基礎色,但是你還必須要能夠正確地去使用它們,也就是說透過色彩融合、暈擦和漸層等技巧,在畫紙上展現最佳的效果。

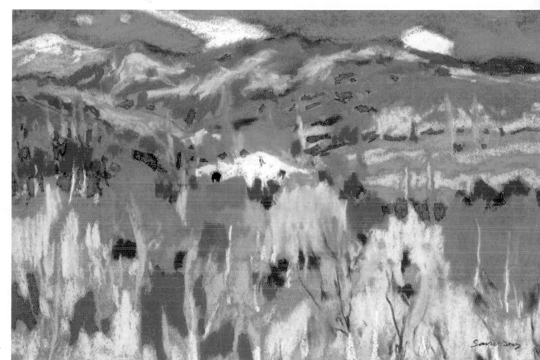

透過色彩和明暗調子的對比作法,畫家創造出一幅生動活潑的作品。雷蒙‧松維森 (*Ramón Sanvicens*),風景。

粉彩畫

色 彩

如果想要保有色彩的純度,就請直接使用現成的顏色吧。

色彩的混合

我們將從粉彩的三原色亮黃色、胭脂紅和鈷藍開始學習混色。如果將它們以兩兩份量相等的比例去混合，就可以調出三個第二次色。如果改以比例為 75% 和 25% 去混合，就會調出六個第三次色。這種調色練習可以了解到粉彩的侷限性。

混色與現成的顏色

如果將視覺混合與色彩融合所調出來的顏色去和現成的顏色作比較，就會發覺前兩者的顏色給人的感覺比較暗沉，甚至有一點髒的感覺。實際上問題並不只有出在顏色身上，就連混色之後的肌理也是一個問題。它的表面比較光滑，甚至有點像綢緞，而且紙張也會因此變得飽和，如果想要在上面繼續畫上更多層次的顏色就變得比較困難了。

必備的知識

如果想要畫出色彩鮮明的調和色，那就試試使用現成的顏料，並且用漸層、暈擦與色彩融合等技法去作畫。

視覺上的混合和色彩融合

如果兩個不同的顏色以網狀線條的方式交叉重疊在一起，所產生的混色效果稱之為視覺混色，因為在一定的距離之外，我們的視覺就分辨不出兩種不同顏色畫出來的線條之間的差異，因此眼睛所看到的便只是兩個顏色混合在一起的色彩而已。

但是顏色之間還是可以真正地融合，只需要將兩個不同顏色的色粉一起放在紙上，並且用手指頭在色粉上，以各種方向來回地轉圈圈即可。

將上面兩種混色做個比較，就會發現視覺上的混合和色彩融合所得到的結果實際上並不相同。

色彩份量的掌握

若想要正確地掌握用來混色的顏料份量，就必須衡量是要畫在什麼樣的基底材上，以及使用每一個顏色時所用的力量大小。如果並未用力去畫，所混的顏色就比較少，相反地所混的顏色就比較多了。

黃色和紅色

在黃色裡我們所選擇的是亮黃色，至於紅色，我們所用的是胭脂紅。而橙色（第二次色）就是用相同份量的亮黃色和胭脂紅所調出來的。至於橙紅色（第三次色）則是以 25% 的亮黃色和 75% 的胭脂紅所調出來的。而所謂的橙黃色（第三次色）的成分則是 75% 的亮黃色和 25% 的胭脂紅。

現成的鮮紅色

現成的永久紅

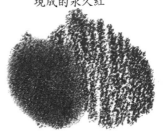

現成的橙色

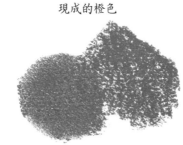

用 25% 的亮黃色和 75% 的胭脂紅所混合而成的第三次色：橙紅色。

用同等份量的亮黃色和胭脂紅所混合而成的第二次色：橙色。

用 25% 的胭脂紅和 75% 的亮黃色所混合而成的第三次色：黃橙色。

用 75% 的胭脂紅和 25% 的鈷藍所混合而成的第三次色：紫紅色。

用同等份量的胭脂虹和鈷藍所混合而成的第二次色：紫色。

用 25% 的胭脂紅和 75% 的鈷藍所混合而成的第三次色：藍紫色。

現成的紫色

現成的普魯士藍

現成的群青色

紅色和藍色

我們在這裡所使用的紅色是胭脂紅，藍色則是用鈷藍作代表。紫色（第二次色）就是用相同份量的胭脂紅和鈷藍所調出來的。至於藍紫色（第三次色），不論你所想要調出來的是比較淡或比較深一點的藍紫色，都是以 25% 的胭脂紅和 75% 的鈷藍所調配出來的。而所謂的紫紅色（第三次色）的成分則是 75% 的胭脂紅和 25% 的鈷藍。

黃色和藍色

我們在這裡所選擇的黃色是亮黃色，而藍色則是用鈷藍作代表。綠色（第二次色）就是用相同份量的亮黃色和鈷藍所調出來的。至於藍綠色（第三次色），不論你所想要調出來的是比較淡或比較深一點的藍綠色，都是以 25% 的亮黃色和 75% 的鈷藍所調配出來的。而所謂的黃綠色（第三次色）的成分則是 75% 的亮黃色和 25% 的鈷藍。

現成的亮的永久綠

現成的綠色

現成的青綠色

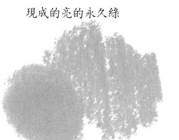
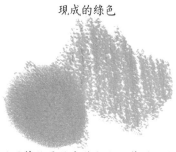

用 75% 的亮黃色和 25% 的鈷藍所混合而成的第三次色：黃綠色。

用同等份量的亮黃色和鈷藍所混合而成的第二次色：綠色。

用 25% 的亮黃色和 75% 的鈷藍所混合而成的第三次色：藍綠色。

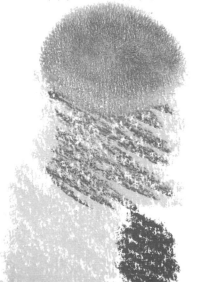
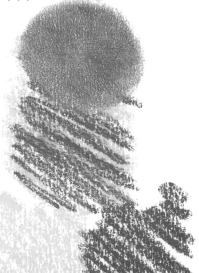
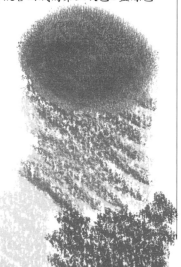

用兩個顏色作畫

粉彩顏料的混色結果視所運用的技巧而定。在剛開始的練習過程中，有兩個主要的技巧必須學習，一個是漸層，不管你是否保留交叉網絡的漸層。另一個是擦揉的技巧。

兩個顏色之間的漸層

不論你是用交叉網絡，或塗抹整個色塊的方式所畫出來的漸層，其效果都可以做到輕淡的調子或是覆蓋力比較強的不透明效果。而效果的差異性在於你作畫時所施的力量大小及顏料所覆蓋的表面本身的特質。

重彩的漸層效果。 在畫兩個顏色的時候，不論你所使用的畫法是交叉網絡或是塗抹整個色塊，都是先以其中一個顏色用比較重的力量畫一層，再以同樣的方式用另外一個顏色畫第二層。

如果你是用交叉網絡的畫法，開始時先用密度較高的方式畫線條，再逐漸地拉開線條與線條之間的距離。第二層的顏色則是用相反的方式重疊在第一層上。

如果你所用的是塗抹整個色塊的方式作畫，先用水平的方式握一小截的粉彩畫上第一個顏色，畫的時候請採轉圈圈的方式，所用的力道愈大，畫出來的顏色就愈深。就用逐漸減弱著色力道的方式畫上第一層顏色，然後在上面畫上第二層顏色，但是所運用的著色方式正好與第一層相反。

你可以先用一個顏色 (1) 畫上第一層，再用第二個顏色 (2) 重疊在第一層顏色上面，去畫出重彩的漸層效果。

輕描的漸層效果。 當你用比較輕的力道畫出這兩個顏色時，即為輕描的漸層效果。

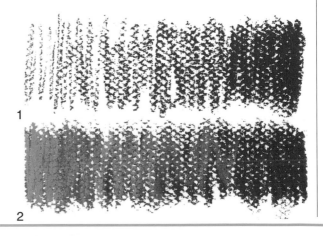

1. 想要用交叉網絡去畫出兩個顏色之間的漸層效果時，請先用第一個顏色，從左到右逐漸增加著色的力道與線條的密度畫出第一層顏色。
2. 再以相同方向，從左到右逐漸減輕著色力道並降低線條密度，將第二個顏色重疊在第一層顏色上面。

色調的漸層

隨著經驗的累積，你就可以畫出色調非常豐富的漸層效果。當你可以變化豐富、色彩多樣化的漸層效果時，表示你已具備藝術家的水準了。尤其是如果擦揉的方向再有所變化，我們所獲得的效果就真的非常多樣化。

1　　　　2　　　　3

暈擦所產生的漸層效果

應用手指暈擦的方式去製造兩個顏色之間的漸層效果，會因為手指易附著色粉所得到的整體色彩的密度比較低，但手指若已經先沾有粉彩，產生的效果就不致於如此。

再者，將最亮的顏色暈擦在最暗的顏色上面時，所得到的結果與把最暗的顏色暈擦在最亮的顏色上面不同。雖然在過程中都一樣可以明顯地看到顏色逐漸變得比較柔和了，但最終結果卻是大異其趣。

從一個顏色漸進到另一個顏色時，必須用手指小心翼翼地慢慢擦過。如果兩個顏色的漸層是用交叉重疊的線條製造出來的時候，不論是如何的暈擦都無法將底下的線條給完完全全地擦到消失掉。

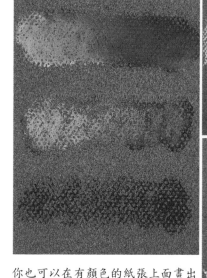

你也可以在有顏色的紙張上面畫出兩個顏色之間的漸層。

你可以在一個顏色上再塗一層白色或加上一些白色線條，使得這個顏色的明度提高一些或是看起來變得沒原來的飽和。這種效果如果是畫在有顏色的紙張上就更明顯了。

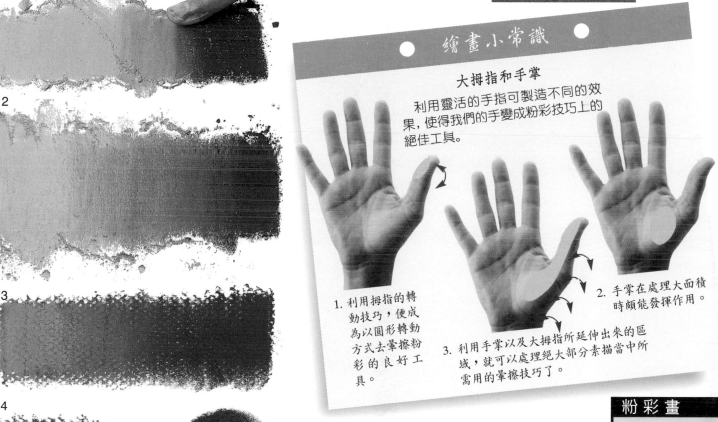

繪畫小常識

大拇指和手掌

利用靈活的手指可製造不同的效果，使得我們的手變成粉彩技巧上的絕佳工具。

1. 利用拇指的轉動技巧，便成為以圓形轉動方式去暈擦粉彩的良好工具。

2. 手掌在處理大面積時頗能發揮作用。

3. 利用手掌以及大拇指所延伸出來的區域，就可以處理絕大部分素描當中所需用的暈擦技巧了。

1. 將色彩暈擦可以讓一個顏色漸漸過渡到另外一個顏色。
2. 如果暈擦的過程處理得夠好，所得到的色彩漸進效果就會顯得相當細膩。
3. 這是我們用線條輕描所畫出來的漸層色彩，並加以暈擦所獲得的效果。
4. 色塊再經過暈擦的處理後，就會獲得大不相同的效果。

粉彩畫

色 彩

用兩個顏色作畫

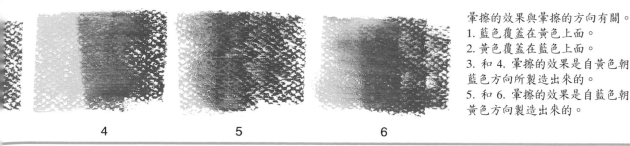

暈擦的效果與暈擦的方向有關。
1. 藍色覆蓋在黃色上面。
2. 黃色覆蓋在藍色上面。
3. 和 4. 暈擦的效果是自黃色朝著藍色方向所製造出來的。
5. 和 6. 暈擦的效果是自藍色朝著黃色方向製造出來的。

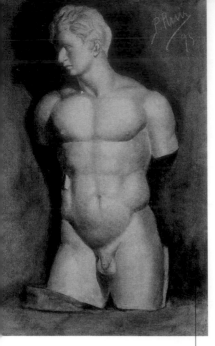

單色的色彩變化

當你已經具備了一些粉彩畫的基本技巧之後，就可以嘗試真正地畫些作品了。首先，我們從單色的粉彩著手，透過漸層的技法去表現東西的體積量感，而你將會發現我們所指的明暗法究竟是什麼。

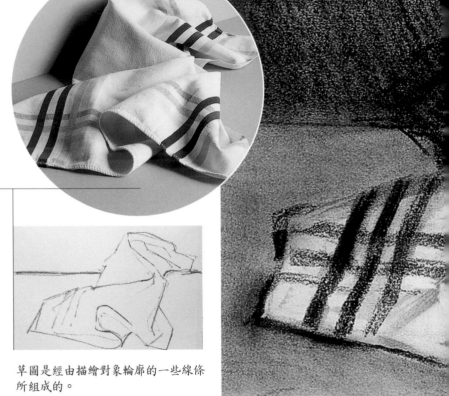

只要忠實地將明暗調子表現出來，用黑色粉彩便足以將所有意像中的變化表露無遺。

將明暗調子表現出來

在觀察一個對象的過程中，我們很自然地將它區分為幾個明暗的區塊，以便於將它轉換成畫面上寫實的效果，也就是說描繪對象本身最明亮的部分就相當於畫面上最亮的調子部分。

草　圖

在開始著手畫粉彩時，必須先將你所想要畫的東西的輪廓勾勒出來。畫草圖時所用的線條要盡可能地輕描，以便於畫錯時比較容易擦掉修改。在草圖裡就必須將整體的比例造形初步確立好。

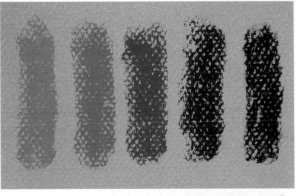

初步的上色

草圖是作為上色範圍的指引，在上色的過程中必須留心不要超越了界線。從開始上色起，就必須注意所描繪對象的調子和色彩變化。

草圖是經由描繪對象輪廓的一些線條所組成的。

紙張的顏色

在一張白紙上，你可以利用作畫時的著力輕重去改變顏色的明暗調子，而最亮的調子就是白紙本身。但如果你是拿有色的紙張來作畫，就必須注意到因為用色的厚薄，會讓底下紙張的顏色或多或少地顯露出來，因而厚薄之間也存在著更鮮明的對比。再次提醒的是，我們也可以利用加上白色去製造其他的效果。

我們建議你手邊應該擁有各種調子的灰色粉彩。在只有黑灰白調子的作品裡，你就可以拿這些現成的灰色來和用白色所調配出來的灰色作個比較。

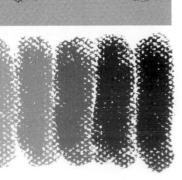

在粉彩顏料裡，現成的灰色調子變化非常的多。

同樣的灰色階畫在有色的紙張上面和畫在白紙上的效果並不相同。

漸層與調子的關聯

每一個東西所呈現出來的調子變化不盡相同，最亮的調子部分就是受光線照射最多的部分，而最暗的部分也就是光線最弱的部分。而光線的影響就說明了粉彩中漸層技巧的用途，也就是透過漸層技巧才得以表現東西的體積量感，以及其明暗調子變化的感覺。

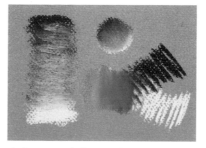

在彩色紙上先畫上一層厚厚的黑色粉彩，之後在這一層顏料上面疊上白色的粉彩去營造出各種灰色調子。

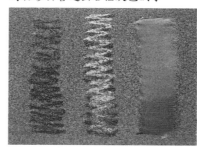

你可以在任何一個顏色上面，用漸層或是重疊的畫法加上白色，這樣便可以營造出立體明暗變化的效果了。

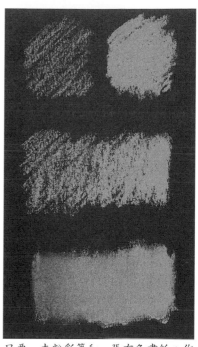

只要一支粉彩筆和一張有色畫紙，你就可以製造出非常出色的效果。

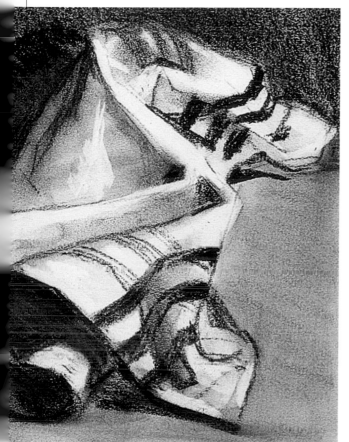

在白紙上用黑色粉彩畫出來的作品。整體的調子變化是透過多種繪畫技法，遵守體積量感的原則，在草圖既有的輪廓線範圍之內所表現出來的。

暈擦的技巧

在粉彩筆的運用上，暈擦的技巧相當重要。它可以消除調子與調子之間過度突兀的變化。而且如果你懂得正確掌握暈擦的方向性，你就可以利用它製造出完美的漸層及體積感。它是粉彩技巧中，用來表現明暗調子時最有效、最顯著的方法。

一個顏色和它的調子變化

粉彩技法練習的第一個課題是用單一顏色去表現某一個物品。只要改變作畫時所施加的力道大小就可以製造各種調子變化，因此你必須努力找出所有的調子，並且時時注意到，粉彩的每一個輕重轉折就代表著調子的變化。

利用有色紙張本身不同的紋理就可以營造出許多生動有趣的效果，左圖就是用黑色粉彩在有色紙張上製造出來的效果變化。

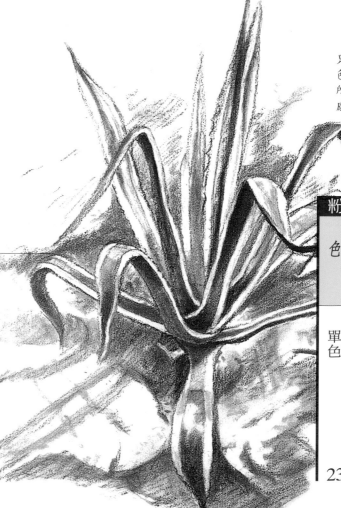

只要用一個顏色就可以表達所有的體積量感。

23

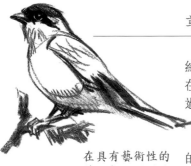

可以利用任何在
作畫過程中可能
用到的顏色來勾
勒草圖。

雙色的色彩變化

　　如何掌控粉彩顏料的色彩呢？首先，必須知道如何分辨想要描繪對象的顏色及調子的差別，從草圖開始，一步一步地用線條和色彩將它們表現出來。可以利用漸層、暈擦和色彩融合等技巧，去表現所描繪對象的體積量感。

草圖描繪要點

　　一般而言，作畫時都必須先用簡約的線條畫好草圖後才開始上色。在畫草圖時，可以使用任何在作畫過程中可能用到的顏色去勾勒。當畫好草圖，而且所描繪對象的一些細節也呈現出來之後，剩下的工作就是上色了。

在具有藝術性的
草圖中，各種造
形都須兼顧到，
包括明暗的調子
在內。

正確的調子

　　每個東西都有它的固有色以及在光線照耀之下的明暗調子變化，色彩、調子和光線之間始終相互關聯著。在相同光線照耀下的兩件類似的物品，就會形成調和的調子變化。當兩個東西的顏色並不相同時，在同樣的光線強度照耀之下，所產生的調子變化也會有類似性。

兩色間調子變化的關聯

　　懂得如何比較兩個色調之間的調子變化是相當實用的。首先學習在同一個顏色裡面，去分解出一個最深的調子與一到兩個中間調子，以及一個最亮的調子來。之後，在上顏色時，你就立刻知道該選擇哪一個調子來表現才是最恰當的。

在用粉彩畫這隻
小狗時，我們用
了土紅色和灰
色，只有在最後
才用黑色加強部
分細節的描繪。

色彩的二重奏

　　在粉彩技法中，我們經常同時用兩種顏色作畫，透過各種混色技法就可以營造出相當有趣的效果。我們可以用其中一個顏色輕描，另外一個顏色則以厚塗的方式去畫，或是兩個顏色所畫的厚實度都相同。我們也可以利用其中一個顏色去改變另外一個顏色的色調，試著將它變得較為明亮，或者相反地較為灰暗。漸層、暈擦或色調融合都是非常纖細的技巧。藉由白色的加入也是營造變化的另一種方式。

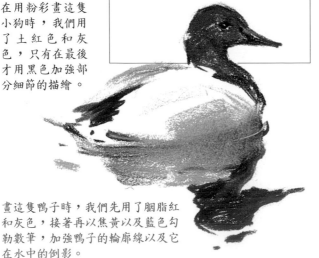

畫這隻鴨子時，我們先用了胭脂紅
和灰色，接著再以焦黃以及藍色勾
勒數筆，加強鴨子的輪廓線以及它
在水中的倒影。

實際練習

透過漸層、暈擦或色彩融合方式，可以營造出具有體積量感的寫實效果。最好能夠留心每個步驟的要點，如果想要獲得期望中的調子，就必須懂得如何在粉彩筆上施力，記得不要超越輪廓線，先勾勒所描繪對象的一些必須留意的細節輪廓線。應用暈擦或色彩融合技法時，必須朝適當的方向以恰到好處的力道壓擦。

懂得欣賞並且適當地表現出色彩和調子變化。

用粉彩畫這隻大山雀時，我們應用黃色和藍色作為基本色，再於細節部分加上一些黑色，並且用黑色來將黃色變灰暗一些。

彩色紙張

假使你是用多種顏色去作畫時，那麼使用有顏色的紙張作畫應該可以營造出相當有趣的效果。選擇有色紙張作畫絕對不是沒有目的，因為紙張的某些部分可以被保留不上粉彩，而讓紙張原有的顏色顯露出來，而這個顏色就會和完成的作品直接產生關聯。當你只是薄薄地畫上一層顏色時，底下紙張顏色的影響就很明顯，由於紙張本身紋路的關係，我們可以透過這一層薄塗的顏色看到覆蓋在底下的顏色，也就是說等同於兩種顏色的混色。你可以透過這個基本觀念去營造一些特殊效果。

雙色的
色彩變化

紙張的顏色扮演著相當重要的角色。在白色、綠色、藍色和深咖啡色四個不同顏色的紙張上面畫上相同的一隻鸚鵡，所呈現出來的效果差異性卻相當地大。

25

多樣化的色調變化

現成粉彩顏料提供畫家許許多多顏色作選擇。即使是在同一個色系中，色彩的變化也是相當多樣。此外，每一位畫家所選擇的色調也都不盡相同，通常都有一個深色、一個中間色、以及三個比較明亮的顏色作為基礎。如果就肌理和調子的觀點去看，應用色彩之間的對比關係的確比較容易掌握顏色之間的差異性。

用三原色去作畫

如果我們將三原色混合在一起，就會調出色調灰沉、黯淡無光澤的灰色調。用這種方式調出來的灰色，很顯然地要比現成顏料的效果來得差，因此我們建議你不需要做太多這種混色經驗的練習。再一次地提醒你，最好能夠使用現成的顏色，並且透過先前所描述的技巧去混色就夠了。

利用粉彩的三個原色亮黃色、胭脂紅和鈷藍混合在一起所調和出來的灰色，如果直接和現成的灰色調相比較，色調就顯得暗沉了許多。

1. 一定份量的亮黃色，加上些許的胭脂紅，以及少量的鈷藍，就可以調出土黃色。
2. 用等量的亮黃色和胭脂紅，再加上少量的鈷藍，就可以調出很近似於焦黃的顏色。
3. 用等量的鈷藍和胭脂紅，再加上少量的亮黃色，我們就可以調出一個色調很深的赭色，這個顏色近似焦褐。

1

2

3

現成的土黃色　　　現成的焦黃色　　　現成的焦褐色

大量現成的粉彩顏料

一旦逐漸熟悉了粉彩的一些基本技巧之後，你可以從原本只有十五種顏色擴充到四十五種，甚至更多的粉彩顏料。當你擁有了這麼多的顏色時，就可以隨時選擇適合需要的色調變化了。首先，選擇在你腦海中最為熟悉的顏色，在接近完成時再選用其他的顏色來進行細部的修飾工作。

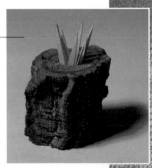
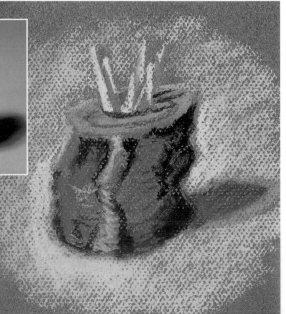

這個筆筒是直接用現成的土黃色系和赭色系所畫出來的。

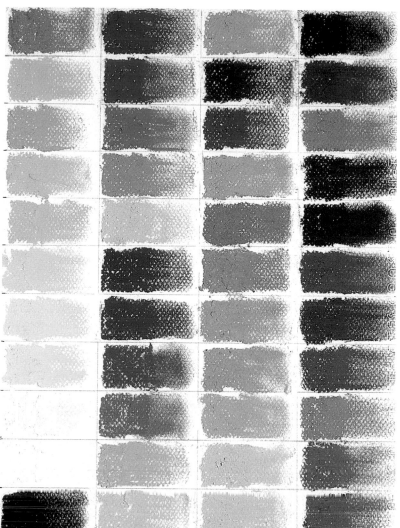

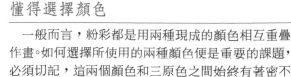

懂得選擇顏色

一般而言,粉彩都是用兩種現成的顏色相互重疊作畫。如何選擇所使用的兩種顏色便是重要的課題,必須切記,這兩個顏色和三原色之間始終有著密不可分的關聯。例如:橙色是由亮黃色和胭脂紅混合而成,綠色則是由亮黃色和鈷藍混合而成,紫色是由鈷藍和胭脂紅調和出來的。如果將兩個屬於同一色系的顏色混合在一起,調出來的顏色也是屬於這個色系,例如黃色系。將黃色和綠色調和在一起,就會調出另外一個綠色,總之,在這裡所應用到的原色也只有亮黃色和鈷藍而已。然而如果我們將胭脂紅和綠色調和在一起,這時候三原色都有各自的角色要扮演,因為綠色是由黃色和藍色調和而成,因此調出來的顏色會變得很深。在這種情形下,我們建議你,只能極少量地使用其中一個顏色,去將另外一個顏色的色調作一些改變。

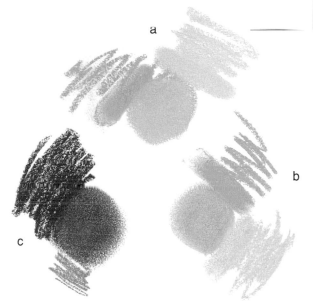

上圖為一色,相表。我們建議你在使用這些顏色之前,最好能夠先在一張白紙上試著去畫每一個顏色,以便認識這些顏色的特性。

a. 如果將兩個屬於同一個色系的顏色混合在一起,所調出來的顏色也是屬於這個色系,這裡的例子是黃色。
b. 如果在一個本身就是含有黃色和藍色的綠色裡加上黃色,我們將會調出一個明亮的綠色。
c. 如果將胭脂紅和綠色調和在一起時,就等於間接地將三原色調在一起,如此將會獲得既深且灰的顏色,故想要用綠色來改變胭脂紅的色調時,只要極少量就可以了。

一系列的色調

我們可以選擇某一個特定的顏色,利用逐漸加入白色的方式,營造出一系列的色調。如果你是選擇現成的顏料所變化出來的一系列色調,那你所擁有的將會是色彩更為飽和、明亮的調和色系。即使是亮調子的顏色,現成的顏色也會比較鮮明。然而,有時候直接在一個顏色裡加白色調和,就已經足夠我們使用了。另外,我們也可以調出一些很明亮的色調,即所謂的「粉色調」,方法是先畫上一層白色,然後在上面輕輕地畫上想要變亮的色彩即可。

漸　層

你可以應用現成的顏料,以有秩序的方式,畫出相互並列的線條,去營造出漸層的效果,如此一來將會得到相當純而色調鮮明的顏色。對於一位畫家而言,利用多樣化選擇的色調所營造出來的漸層效果,可以說是相當珍貴的。

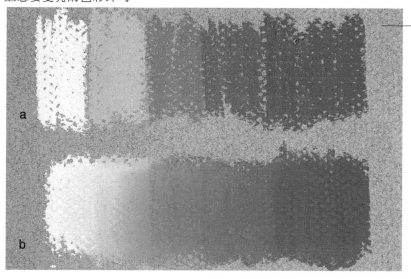

a. 用數種現成的顏色,施以同樣的力道所畫出來的漸層效果。
b. 透過色彩融合的技法所畫出來的漸層效果就顯得非常完美。

補筆的實際練習

用粉彩作畫時，很難不作任何的補筆動作。我們先從最基礎的技法開始：如何製造出各種白色調子、如何恢復紙張的顏色、如何用一個顏色去將另外一個顏色覆蓋住、如何改變一個顏色的色調。

恢復紙張的顏色

我們可以嘗試不同的方式讓基底材的顏色顯露出來。如果基底材上所畫的是一層輕輕薄塗的顏料時，我們可以用橡皮擦去擦拭讓底色露出來。如果遇到一層附著得較緊實的顏料層時，用橡皮擦或是軟橡皮擦，頂多能擦出一層半灰調子的顏色。擦過之後就可以在上面重新畫上一層顏色，但必須知道的是，基底材的表面結構可能已經改變，也就是說與原先直接畫在基底材上的顏色會有所差異。最糟糕的情況是，你沒有辦法有效地擦掉一些不想要的顏料層，這時候，最好一切重新開始。

白色的重要性

畫在白紙上面的白色粉彩是用來點出描繪對象的最亮面，因此最好能夠盡可能地保持清潔。相反地，在有色紙張上所畫出來的白色則是為了製造特殊效果，其效果則與基底材的顏色有明確的關係。

在實際作畫時，我們讓每一根手指頭各自掌管一個顏色，很快地就會習慣這樣的作畫方式。

製造各種調子的白色

當以輕描的方式去畫一個顏色時，可以使用一塊乾淨的棉質抹布去揉擦，便可以很容易讓紙張的顏色露出來。然而，面對一層厚塗的顏色時，事情可就沒那麼簡單了。第一個步驟，還是可以先用揉擦的方式，盡可能將色粉挑起來，並且要避免讓色粉附著在紙上的其他部分。其次，再使用一塊軟橡皮擦去擦掉一部分的色粉，軟橡皮擦特殊的成分讓它可以將粉彩的粉末輕易地黏起來。

將手指頭當做修正的工具

手指頭是用來修改輪廓線、改變一個顏色的厚度、調整底色的調子……等的基本工具。在整個作畫過程中，手指頭很容易就沾滿了粉彩的粉末。隨著應用粉彩顏料的時間愈來愈久，就會養成習慣地在每次的作畫過程中，讓每根手指頭各自專職掌管一個顏色。

直接的補筆

在一般的情形下，我們並不需要先將顏料擦拭掉就可以直接進行補筆，也就是說，只需要將適量的顏色直接畫在上面就可以了。你不但可以重新勾勒輪廓線，也可以用比較亮的顏色覆蓋在比較深的顏色上面。假如想要修改的部分原本就是用比較厚重的筆法所畫成的話，此時就得借助於棉質抹布或橡皮擦先做擦拭，再用正確的顏色畫在上面。如果想要避免兩個顏色相互混色，就可以先噴上噴膠再畫，噴膠乾了之後就可以將上下兩層顏色隔離開來避免混色。如果你是用另外一個顏色去修改，修改時最好能夠畫得厚重一些，而且第二個顏色也最好能夠比第一個顏色來得深些。

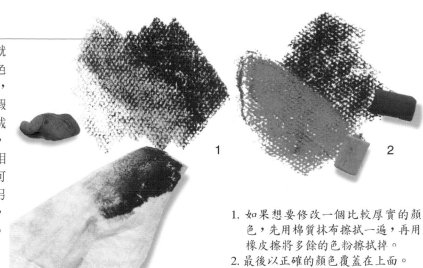

1. 如果想要修改一個比較厚實的顏色，先用棉質抹布擦拭一遍，再用橡皮擦將多餘的色粉擦拭掉。
2. 最後以正確的顏色覆蓋在上面。

對於錯誤的筆觸 (a) 我們可以用畫筆 (b) 或手指頭 (c) 來擦掉。

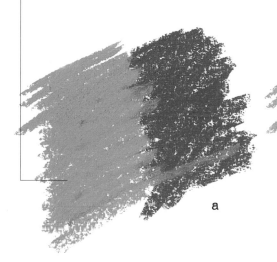

改變一個顏色的調子

有時候需要將一個已經畫在紙上的顏色作修改。假使你只是想要稍微改變一下它的調子，可以用另外一個顏色稍微在上面塗上一層，在得到你想要的效果之後就可以停止。但是假如結果還是不理想，你也可以再應用暈擦或色彩融合的技法繼續修改，運用技法時不要過度在色彩上不斷地壓擦，要不然就會像是過度使用橡皮擦的結果，很可能將會造成紙張表面磨損。

對於一條畫錯了的線條 (1)，我們可以用手指頭將錯誤的顏色擦掉 (2)。假使還有必要的話，我們還可以用一點粉彩顏料再畫上去 (3)。

粉彩畫

色彩

補筆的
實際練習

只要畫了一段時間，粉彩筆就可能被磨得只剩下一小段或只剩下粉末。

粉彩筆 的保存

當你開始使用粉彩時，就必須開始熟悉某一些技巧及規則，我們即將介紹其中比較重要的部分。一些規則實際上都是相當有用的，而且不會讓你浪費時間。

小段粉彩的保存

粉彩，尤其是軟質粉彩，是一種非常脆弱的材料。如果我們太用力畫，或是讓它從盒子裡掉出來，甚至只是一點小小的撞擊力，粉彩筆就會很容易斷裂。即使你將它們擺在所謂安全的地方，它們都有斷裂的可能。最好能夠將小段的粉彩保存起來，它們各自的特殊形狀等於給你各種尺寸、造形的上色工具。

一些應該養成的習慣

將你每次作畫時常用到的三、四個顏色整理一下，放到你手邊所擺放的棉質抹布上，它可以用來保護粉彩筆，讓粉彩筆之間的摩擦降到最低。你也可以利用它來將作畫過程中和其他顏色相碰觸，或是因為手指摸到而弄髒的粉彩筆擦乾淨。如果改用吸水紙，也可以完美取代棉質抹布的作用。

選擇有用的顏色

開始工作時，最好將各個顏色依照下圖的方式排列；一旦你已經確認想要描繪的對象，就可以將不會用到的顏色先拿開。

將殘餘的小段粉彩依照色彩的族群排列，這是非常便利的方式。

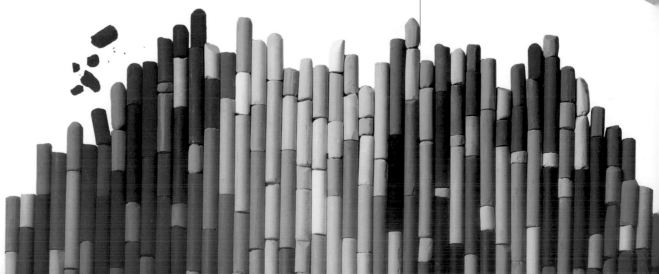

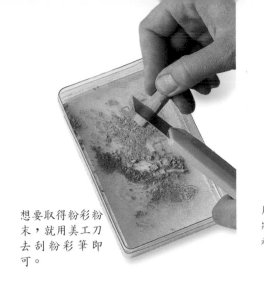

想要取得粉彩粉末，就用美工刀去刮粉彩筆即可。

用棉花球就可以將粉彩粉末蒐集起來。

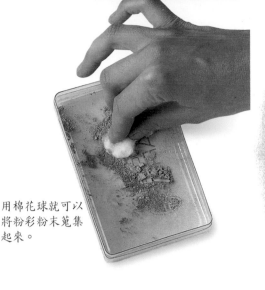

粉彩粉末可以用來輕輕地塗抹一大塊的色面。

保護用的紙張

通常粉彩筆都是用一張紙包裹起來的，在這一張紙上面則標示著可以用來輕易辨識顏色名稱的相關資訊。這些資訊在作畫過程中並不是特別有用，然而在之後如果你想要再次找到相同的顏色時，上面的資訊就變得很有用了，因此，這些資訊都是必要的，可以留心每一個顏色之間的微小差異。

粉彩粉末

用美工刀刮一刮粉彩筆的邊緣，就可以刮出粉彩的粉末，可以用手指頭或是海綿去沾取這些粉末。你也可以在整個作畫的過程中，從畫架的底部或是畫桌上面，將掉落的粉末蒐集起來，然而所蒐集到的當然是你在作畫過程中所使用的每一個顏色的綜合。用一個小罐子將它們和小塊的粉彩蒐集在一起。這些都還很管用，例如：當你想要畫背景或是想要將整個基底都塗上顏色時就很有用了。

改變顏色

在整個畫粉彩的過程中，你一定會不斷地改變所使用的顏色，因此應該養成有利於操作的習慣。當你將一個顏色放回盒子的時候，最好把它放回原來的位置，這樣才不會在之後找顏色時浪費更多的時間。

色彩的調子變化

當你想要將描繪對象的顏色正確地表達出來時，就會牽涉到如何製造有變化的調子，以便於表現出體積量感。當你能夠將所要用到的顏色依照明暗調子的變化排列出來時，就等於完成了一半的工作了，接下來就是將它們表現在畫紙上。

顏料的整理

在顏料盒中的泡綿可以用來將顏料分隔開來。最好能夠將顏色區分成暖色系及寒色系。如果將同一個顏色的不同明暗調子或色系相近的粉彩筆放在同一個凹槽裡，也非常方便。如此一來，你就可以將擺放粉彩筆的空間縮小了。

在開始畫粉彩畫之前，最好先將用不到的顏色擺在一邊。然後再將盒子裡的顏色加以整理，盒內的泡綿可以用來保護顏色，並將一小段一小段的顏色分隔開來。只要用法得宜，你就可以在有限的空間內，擺上各種顏色、明暗調子變化豐富的顏色來使用。

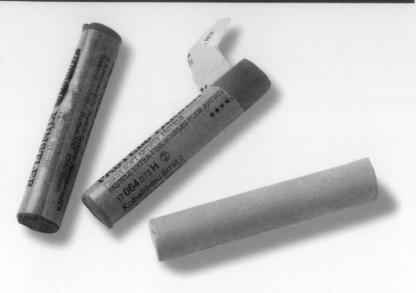

線　條：在粉彩技法中，所謂的線條是指可以分辨出其描繪時方向性的線條而言。

漸　層：是指將同一個顏色的不同明暗調子依序排列畫出來的效果。如果想要擁有井然有序的混色效果，也可以只用兩個顏色畫出兩個方向相反而且相互重疊的漸層色。你可以用暈擦或色彩融合的技法去畫出漸層效果。

寒色系：是指可以給人寒冷以及較遙遠的感覺的顏色，包括：藍色系、綠色系以及灰色系。

暖色系：是指可以給人溫暖以及接近的感覺的顏色，包括：黃色系、紅色系、土色系以及咖啡色系。

調　子：你在基底材上面所畫的顏色的明暗調子或是彩度都與你的作畫方式有關，輕輕的描繪所畫出來的調子比較亮，施力較重時所畫出來的顏色會比較飽和，就如同粉彩筆本身的顏色一樣。

乾性粉彩：乾性粉彩是由色粉，以及用來充當結合劑的阿拉伯膠所製成的，在較明亮的粉色系裡，則還會加入一些石灰粉。

軟質粉彩和硬質粉彩：軟質粉彩主要是用來上色；而硬質粉彩因為含比較多量的阿拉伯膠，甚至有的還稍微燒烤過，因此主要是用來描繪草圖或是畫線條時使用。

附著性：附著性是指紙張、卡紙、畫布或是木頭之類的基底材吸附粉彩的能力。

飽和度：是指當基底材的表面已經無法再承載任何我們想要的顏色而言。不論是哪一種基底材，都有屬於它自己的飽和度。

調子和密度：在現成的顏料中，我們可以找到非常密實的顏色，這些顏色的色粉含量最高，同樣地，也可以找到比較暗的（加了黑色色粉）或是比較亮的（加了白色的石灰粉）顏色。

色彩融合：是指將畫紙上面的一個或多個顏色，透過揉擦的方式將它或它們變得比較均勻。這個技巧可以用手指頭或海綿來進行。

暈　擦：粉彩，尤其是軟質粉彩，都是揮發性極高的顏料。所謂的暈擦就是將顏料推展開來，從變淡到完全變無為止。為達此目的，我們可以運用一部分的手或是所謂的暈擦工具，像是棉質抹布或是畫筆。

三原色、二次色以及三次色：在粉彩技法中，用亮黃色、胭脂紅和鈷藍三個原色所混合出來的二次色及三次色：橙色、紅色、紅紫色、紫色、深藍色、藍紫色、黃綠色、綠色和藍綠色，都會變得比較灰沉。最好能夠直接使用現成的顏色。然而還是必須要知道所謂的二次色是由三原色兩兩等量混合而成，而三次色則同樣是由這三原色兩兩以 25% 和 75% 的比例調和出來。了解這種比例關係之後，就比較能夠確定應該選擇什麼顏色，尤其是在牽涉到應用暈擦或是色彩融合的技法時更是重要。

平　塗：在粉彩技法中，所謂的平塗是指用同一個顏色畫一個塊面，而且在這個塊面裡幾乎無法分辨出筆觸的方向。當然平塗主要是用在整個表面的上色。

非純色：是指同時混合了紅、黃和藍三原色，而產生的一些較暗沉的顏色。這些顏色也可以透過工業生產製造出來，而且顏色比較乾淨不暗沉。

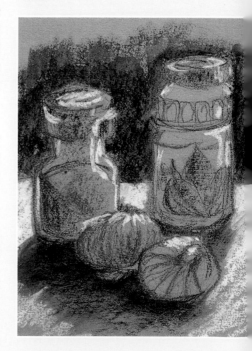

普羅藝術叢書

彩繪人生，為生命留下繽紛記憶！

拿起畫筆，創作一點都不難！

——普羅藝術叢書

畫藝百科系列‧畫藝大全系列

讓您輕鬆揮灑，恣意寫生！

畫藝百科系列（入門篇）

油　畫	風景畫	人體解剖	畫花世界
噴　畫	粉彩畫	繪畫色彩學	如何畫素描
人體畫	海景畫	色鉛筆	繪畫入門
水彩畫	動物畫	建築之美	光與影的祕密
肖像畫	靜物畫	創意水彩	名畫臨摹

畫藝大全系列

色　彩	噴　畫	肖像畫
油　畫	構　圖	粉彩畫
素　描	人體畫	風景畫
透　視	水彩畫	

全系列精裝彩印，內容實用生動

翻譯名家精譯，專業畫家校訂

是國內最佳的藝術創作指南

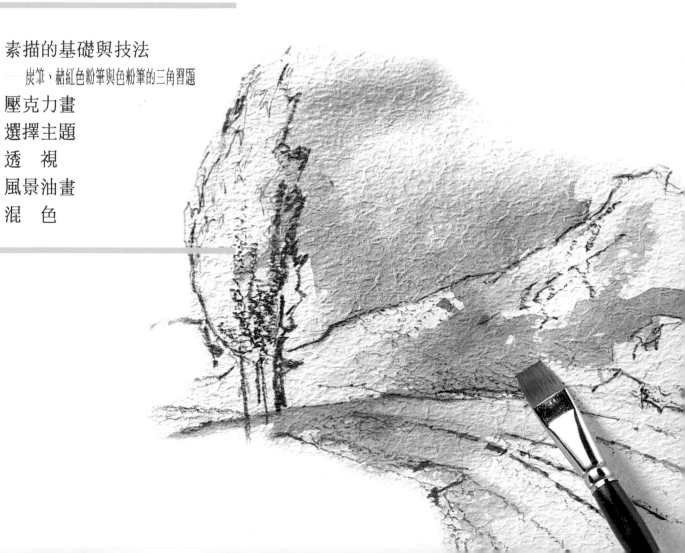

邀請國內創作者共同編著
學習藝術創作的入門好書

三民美術普及本系列
（適合各種程度）

水彩畫　黃進龍／編著

版　畫　李延祥／編著

素　描　楊賢傑／編著

油　畫　馮承芝、莊元薰／編著

國　畫　林仁傑、江正吉、侯清地／編著

國家圖書館出版品預行編目資料

粉彩畫 / Mercedes Braunstein著;陳淑華譯.－－初版
一刷.－－臺北市；三民，2003
　　面；　　公分－－(普羅藝術叢書. 繪畫入門系列)
譯自:Para empezar a pintar al pastel
ISBN 957–14–3779–4　（精裝）

1.粉彩畫—技法

948.9　　　　　　　　　　　　　　　　92002212

網路書店位址　http : // www. sanmin. com. tw

ⓒ　粉　彩　畫

著作人　Mercedes Braunstein
譯　者　陳淑華
發行人　劉振強
著作財
產權人　三民書局股份有限公司
　　　　臺北市復興北路386號
發行所　三民書局股份有限公司
　　　　地址／臺北市復興北路386號
　　　　電話／(02)25006600
　　　　郵撥／0009998–5
印刷所　三民書局股份有限公司
門市部　復北店／臺北市復興北路386號
　　　　重南店／臺北市重慶南路一段61號
初版一刷　2003年7月
　編　號　S 94097–1
　基本定價　參元陸角
行政院新聞局登記證局版臺業字第○二○○號

有著作權·不准侵害

ISBN　957–14–3779–4　（精裝）